# MŒRIS
# AU MUSÉE DE LA
# LIGATURE
# Œ

-Pourquoi n'y a-t-il pas de touche pour écrire la ligature œ ? -Demanda Mœris.

## Jorge A. Rodríguez
## (JAR)
Texte et illustrations

Texte et illustrations: Jorge A. Rodríguez (JAR)
© 2015 Jorge A. Rodríguez (JAR) Tous les droits sont réservés.
ISBN-13: 978-1519337184
ISBN-10: 1519337183
Email: jarrodriguezve@gmail.com
Facebook: Jorge A. Rodriguez Jar
Twitter: @jar_rodriguez
http://www.amazon.com/Jorge-Rodriguez/e/B00TCP6436

Tous mes *vœux*
à ceux
qui de tout *cœur*
liront cette *œuvre*
et
également à ceux
qui y jetteront seulement
un *coup d'œil*

JAR

*Mœris*, assis à son ordinateur découvre comment apparaît la ligature *œ*.

- Pourquoi n'y a-t-il pas de touche pour écrire la ligature *œ* ? – se demanda-t-il…

Sur son clavier, il ne trouva pas une manière directe pour écrire la ligature *œ*, il devait cliquer sur : « Insertion », « Symboles » ensuite, dérouler la barre de déplacement, chercher et sélectionner la ligature *œ* , sous sa forme minuscule ou majuscule.

Lorsqu'il sélectionne la ligature *œ*, en minuscule, il se rend compte que le nom officiel de cette lettre apparaît dans la partie inférieure de la fenêtre émergente : LATIN SMALL LIGATURE OE, code du caractère : 0153 de Unicode hex, touche de raccourci : Alt + 0156. Et c'est ce que fait *Mœris* à présent : en regardant le clavier il maintient la touche « Alt » appuyée et compose les chiffres 0, 1, 5, 6 ; en lâchant la touche « Alt » : apparaît la ligature *œ*, en minuscule.

Mœris Mœris Mœris Mœris Mœris Mœris Mœris
Ligature œ Ligature œ Ligature œ Ligature œ.
Mœris Mœris Mœris Mœris Mœris Mœris Mœris
Ligature œ Ligature œ Ligature œ Ligature œ.
Mœris Mœris Mœris Mœris Mœris Mœris Mœris
Ligature œ Ligature œ Ligature œ Ligature œ.
Mœris Mœris Mœris Mœris Mœris Mœris Mœris
Ligature œ Ligature œ
Mœris Mœris                   Mœris Mœris
Ligature œ                     e Ligature œ.
Mœris Mœris                   Mœris Mœris
Ligature œ                     e Ligature œ.
Mœris Mœris          **Œ**        Mœris Mœris
Ligature œ                     e Ligature œ.
Mœris Mœris                   Mœris Mœris
Ligature œ                     e Ligature œ.
Mœris Mœris Mœris Mœris Mœris Mœris Mœris
Ligature œ Ligature œ Ligature œ Ligature œ.
Mœris Mœris Mœris Mœris Mœris Mœris Mœris
Ligature œ Ligature œ Ligature œ Ligature œ.
Mœris Mœris Mœris Mœris Mœris Mœris Mœris
Ligature œ Ligature œ Ligature œ Ligature œ.
Mœris Mœris Mœris Mœris Mœris Mœris Mœris
Ligature œ Ligature œ Ligature œ Ligature œ.

- Eh bien, que c'est compliqué… Pourquoi n'y a-t-il pas une touche pour la ligature *œ*, un point c'est tout ?... – se demanda *Mœris*.

Ensuite, il sélectionna la ligature en majuscule et apparut le nom : LATIN CAPITAL LIGATURE OE, code du caractère : 0152, de Unicode hex, touche de raccourci : Alt + 0140. En maintenant la touche « Alt » appuyée et en écrivant ce numéro, la ligature *œ* apparut également, cette fois en majuscule. Il se rendit compte aussi que ces touches pouvaient être programmées afin d'y placer la ligature *œ* via une autre combinaison de touches…

- Bon, ceci complique encore plus les choses, car dans d'autres ordinateurs, d'autres touches peuvent lui être assignées… mais sélectionner : « insertion » suivi de « symboles », dérouler la barre de déplacement, chercher, sélectionner la ligature *œ* et terminer en appuyant sur «insérer», est plus prudent…et ainsi elle apparaîtra…

Mœris Mœris Mœris Mœris Mœris Mœris Mœris
Musée de la Ligature œ Musée de la Ligature œ
Mœris Mœris Mœris Mœris Mœris Mœris Mœris
Musée de la Ligature œ Musée de la Ligature œ
Mœris Mœris Mœris Mœris Mœris Mœris Mœris
Musée de la Ligature œ Musée de la Ligature œ
Mœris Mœris Mœris Mœris Mœris Mœris Mœris
Musée de la L                      la Ligature œ
Mœris Mœris                        Mœris Mœris
Musée de la L                      la Ligature œ
Mœris Mœris           **Œ**        Mœris Mœris
Musée de la L                      la Ligature œ
Mœris Mœris                        Mœris Mœris
Musée de la L                      la Ligature œ
Mœris Mœris Mœris Mœris Mœris Mœris Mœris
Musée de la Ligature œ Musée de la Ligature œ
Mœris Mœris Mœris Mœris Mœris Mœris Mœris
Musée de la Ligature œ Musée de la Ligature œ
Mœris Mœris Mœris Mœris Mœris Mœris Mœris
Musée de la Ligature œ Musée de la Ligature œ
Mœris Mœris Mœris Mœris Mœris Mœris Mœris
Musée de la Ligature œ Musée de la Ligature œ

Pourquoi n'y a-t-il tout simplement pas une touche pour cette lettre ?... – se demanda à nouveau *Mœris*.
Le père de *Mœris* l'appelle:

- Ecoute çà – dit le père de *Mœris*, en continuant à lire le journal - : ...*Artiste d'art plastique donne ses œuvres à la collection du Musée de la Ligature œ [...] Musée dans lequel se trouvent tous les mots écrits avec la ligature œ [...]*

- Il existe un Musée de la Ligature *œ* ?! –demanda *Mœris* étonné...

- Oui, continue à lire et regarde où il se trouve. Ainsi tu pourras le visiter et continuer ta collection de mots que tu écris dans ton carnet –dit le père.

- Regarde, papa ! ... en plus ce n'est pas loin, j'irai le visiter demain –dit *Mœris*.

*Mœris*, avait toujours son carnet sous la main, prêt à y noter toutes ces choses qui l'intéressaient... Ce carnet était très spécial à ses yeux et il l'emportait partout, il était très différent de ses cahiers d'école.

Œuvre d'art Œuvre d'art Œuvre d'art Œuvre d'art
Musée de la Ligature œ Musée de la Ligature œ
Musée de la Ligature œ Musée de la Ligature œ
Musée de la Ligature œ Musée de la Ligature œ
Musée de la Ligature œ Musée de la Ligature œ
Œuvre d'art Œuvre d'art Œuvre d'art Œuvre d'art
Musée de la L                    la Ligature œ
Œuvre d'art Œuvre d'art Œuvre d'art Œuvre d'art
Musée de la L                    la Ligature œ
Œuvre d'art Œuvre d'art Œuvre d'art Œuvre d'art
Musée de la L                    la Ligature œ
Œuvre d'art Œuvre d'art **Œ**uvre d'art Œuvre d'art
Musée de la L        **Œ**        la Ligature œ
Œuvre d'art Œuvre d'art Œuvre d'art Œuvre d'art
Musée de la L                    la Ligature œ
Œuvre d'art Œuvre d'art Œuvre d'art Œuvre d'art
Musée de la L                    la Ligature œ
Œuvre d'art Œuvre d'art Œuvre d'art Œuvre d'art
Musée de la L                    la Ligature œ
Œuvre d'art Œuvre d'art Œuvre d'art Œuvre d'art
Musée de la Ligature œ Musée de la Ligature œ
Musée de la Ligature œ Musée de la Ligature œ
Œuvre d'art Œuvre d'art Œuvre d'art Œuvre d'art
Musée de la Ligature œ Musée de la Ligature œ
Musée de la Ligature œ Musée de la Ligature œ
Musée de la Ligature œ Musée de la Ligature œ
Œuvre d'art Œuvre d'art Œuvre d'art Œuvre d'art

Très tôt ce matin-là ; *Mœris* se trouvait déjà au Musée de la Ligature *œ*…au milieu de ce qui paraissait être l'accueil et son jardin, se trouvait un grand chien noir qui le terrorisait par moment ; mais très vite il se rendit compte qu'il était très amical. En arrière-plan on entendait le son d'une mélodie classique, et les voix d'une représentation d'opéra tragique… *Mœris*, continua à marcher afin d'arriver au poste de contrôle de l'entrée où se trouvait le surveillant du musée…

- Bienvenu au Musée de la Ligature *œ*, tu dois être âgé de plus de neuf ans et savoir très bien lire, et de plus avoir du temps disponible pour parcourir toutes les salles… Entre –dit le surveillant du musée à *Mœris*.

- Très bien ! Merci Monsieur – répondit *Mœris*, un peu confus par l'ambiance quelque peu déserte du musée à ce moment-là.

Ligature œ Ligature œ Ligature œ Ligature œ
Musée de la Ligature œ Musée de la Ligature œ
Ligature œ Ligature œ Ligature œ Ligature œ
Musée de la Ligature œ Musée de la Ligature œ
Ligature œ Ligature œ Ligature œ Ligature œ
Musée de la Ligature œ Musée de la Ligature œ
Ligature œ Ligature œ Ligature œ Ligature œ
Musée de la Ligature œ Musée de la Ligature œ
Ligature œ Ligature œ Ligature œ Ligature œ
Musée de la Ligature œ Musée de la Ligature œ
Ligature œ Ligature œ Ligature œ Ligature œ
Musée de la Ligature œ Musée de la Ligature œ
Ligature œ Ligature œ Ligature œ Ligature œ
Musée de la **MŒRIS** Ligature œ
Ligature œ Ligature œ Ligature œ Ligature œ
Musée de la Ligature œ Musée de la Ligature œ
Ligature œ Ligature œ Ligature œ Ligature œ
Musée de la Ligature œ Musée de la Ligature œ
Ligature œ Ligature œ Ligature œ Ligature œ
Musée de la Ligature œ Musée de la Ligature œ
Ligature œ Ligature œ Ligature œ Ligature œ
Musée de la Ligature œ Musée de la Ligature œ
Ligature œ Ligature œ Ligature œ Ligature œ
Musée de la Ligature œ Musée de la Ligature œ
Ligature œ Ligature œ Ligature œ Ligature œ
Musée de la Ligature œ Musée de la Ligature œ
Ligature œ Ligature œ Ligature œ Ligature œ

Quelques pas plus loin, il arriva dans une salle d'information grammaticale et de recherche historique de la ligature *œ*. De nombreux livres, articles de presse et revues s'y trouvaient… ainsi qu'un ordinateur exclusivement utilisé pour la recherche, comme le soulignait l'écriteau proche de l'écran. Cependant, *Mœris* se rapprocha un peu, et à première vue, vit qu'il n'y avait aucune touche sur ce clavier pour écrire la ligature *œ*.

Information Grammatical et Verbes, tel fut le nom de cette première salle… On y trouvait les verbes écrits avec la ligature *œ*. Chacun d'eux était encadré et exposé au mur, en désignant la manière de les conjuguer dans leurs différents temps verbaux. Ainsi que le préfixe : *Œn*(o) du grec *oinos* : vin.

Musée de la Ligature œ Musée de la Ligature œ
maniobrar *manœuvrer*, asquear *écœurer*, esquejar
Musée de la Ligature œ Musée de la Ligature œ
*œilletonner*, obrar *œuvrer*, maniobrar *manœuvrer*,
Musée de la Ligature œ Musée de la Ligature œ
asquear *écœurer*, esquejar *œilletonner*, obrar *œuvrer*
Musée de la Ligature œ Musée de la Ligature œ
maniobrar *manœuvrer*, asquear *écœurer*, esquejar
Musée de la Ligature œ Musée de la Ligature œ
*œilletonner*, obrar *œuvrer*, maniobrar *manœuvrer*,
Musée de la Ligature œ Musée de la Ligature œ
asquear *écœurer*, esquejar *œilletonner*, obrar *œuvrer*
Musée de la Ligature œ Musée de la Ligature œ
maniobrar *man***MŒRIS***rer*, asquear *écœurer*, esquejar
Musée de la Ligature œ Musée de la Ligature œ
*œilletonner*, obrar *œuvrer*, maniobrar *manœuvrer*,
Musée de la Ligature œ Musée de la Ligature œ
asquear *écœurer*, esquejar *œilletonner*, obrar *œuvrer*
Musée de la Ligature œ Musée de la Ligature œ
maniobrar *manœuvrer*, asquear *écœurer*, esquejar
Musée de la Ligature œ Musée de la Ligature œ
*œilletonner*, obrar *œuvrer*, maniobrar *manœuvrer*,
Musée de la Ligature œ Musée de la Ligature œ
asquear *écœurer*, esquejar *œilletonner*, obrar *œuvrer*
Musée de la Ligature œ Musée de la Ligature œ
maniobrar *manœuvrer*, asquear *écœurer*, esquejar
Musée de la Ligature œ Musée de la Ligature œ
*œilletonner*, obrar *œuvrer*, maniobrar *manœuvrer*,
Musée de la Ligature œ Musée de la Ligature œ
asquear *écœurer*, esquejar *œilletonner*, obrar *œuvrer*
Musée de la Ligature œ Musée de la Ligature œ

- *Manœuvrer, écœurer, œilletonner, œuvrer…* - lisait *Mœris*.

- *Œilletonner ?* – se demanda *Mœris* -, *« ôter les œilletons d'une plante, couper le bout de l'œilleton à feuilles, afin de faire profiter le fruit »* - voyait-on sur l'information expliquant la signification du verbe.

Et il continua à lire et à regarder les illustrations décrivant comment *« planter des œillets ou ôter des œilletons »* et son procédé… *Mœris* prit son carnet et annota ce nouveau mot.

- Que fais-tu petit ? – demanda le surveillant du musée à *Mœris*.

- Je note les mots qui s'écrivent avec la ligature *œ* – dit *Mœris*.

- Très bien, mais tu trouveras à la fin du parcours de chaque salle, une liste avec des mots s'écrivant avec la ligature *œ*. Et à la fin du musée, tu pourras prendre la lista complète… acquérir quelques articles et livres, si tu le souhaites – lui expliqua le surveillant.

Musée de la Ligature œ Musée de la Ligature œ
meilleurs vœux meilleurs vœux meilleurs vœux
Musée de la Ligature œ Musée de la Ligature œ
meilleurs vœux meilleurs vœux meilleurs vœux
Musée de la Ligature œ Musée de la Ligature œ
meilleurs vœux meilleurs vœux meilleurs vœux
Musée de la Ligature œ Musée de la Ligature œ
meille**Meillerus Vœux**œux meilleurs vœux
Musée de la Ligature œ Musée de la Ligature œ
meilleurs vœux meilleurs vœux meilleurs vœux
Musée de la Ligature œ **BONNE** Ligature œ
meilleurs vœux meilleurs vœux meilleurs vœux
Musée de la Ligature œ Musée de la Ligature œ
meilleurs vœux **ANNÉE** vœux meilleurs vœux
Musée de la Ligature œ Musée de la Ligature œ
meilleurs vœux meilleurs vœux meilleurs vœux
Musée de la Ligature œ Musée de la Ligature œ
meilleurs vœux meilleurs vœux meilleurs vœux
Musée de la Ligature œ Musée de la Ligature œ
meilleurs vœux meilleurs vœux meilleurs vœux
Musée de la Ligature œ Musée de la Ligature œ
meilleurs vœux meilleurs vœux meilleurs vœux
Musée de la Ligature œ Musée de la Ligature œ

- Quelle est la prochaine salle, Monsieur ? – demanda *Mœris*.

- Continue et tu trouveras l'une ou l'autre chose très curieuse, tu peux passer dans la salle des Objets. – lui dit le surveillant du musée.

En entrant dans la salle des Objets, la première chose que trouve *Mœris* est une vitrine contenant de nombreux cachets ou timbres de *vœux*, et des cartes de *vœux* de tous types : « *Mes meilleurs vœux* » pouvait-on lire sur plusieurs cartes… avec beaucoup de *cœurs*, de toutes tailles et formes. A côté de la vitrine, un feu ouvert était allumé, au fond de la cheminée, un grand panneau indiquait : *contrecœur*. *Mœris* se rendit compte que le *contrecœur* ou coupe-feu, est le nom du mur du fond d'une cheminée.

Musée de la Ligature œ Musée de la Ligature œ
œillets, œilletons œillets œilletons œillets œilletons
Musée de la Ligature œ Musée de la Ligature œ
œillets, œilletons œillets œilletons œillets œilletons
Musée de la Ligature œ Musée de la Ligature œ
œillets, œilletons œillets œilletons œillets œilletons
Musée de la Ligature œ Musée de la Ligature œ
œillets, œilletons œillets œilletons œillets œilletons
Musée de la Ligature œ Musée de la Ligature œ
œillets, œilletons œillets œilletons œillets œilletons
Musée de la Ligature œ Musée de la Ligature œ
œillets, œilletons œillets œilletons œillets œilletons
Musée de la Ligature œ Musée de la Ligature œ
œillets, œilletons œillets œilletons œillets œilletons
Musée de la Ligature œ Musée de la Ligature œ
œillets, œilletons œillets œilletons œillets œilletons
Musée de la Ligature œ Musée de la Ligature œ
œillets, œilletons œillets œilletons œillets œilletons
Musée de la Ligature œ Musée de la Ligature œ
œillets, œilletons œillets œilletons œillets œilletons
Musée de la Ligature œ Musée de la Ligature œ
œillets, œilletons œillets œilletons œillets œilletons
Musée de la Ligature œ Musée de la Ligature œ
œillets, œilletons œillets œilletons œillets œilletons
Musée de la Ligature œ Musée de la Ligature œ
œillets, œilletons œillets œilletons œillets œilletons
Musée de la Ligature œ Musée de la Ligature œ

*Mœris* continua à observer des objets : un sèche-cheveux *fœhn*, un étalage des différents types de *nœuds*, des *œillets* de vêtements, des *œillets* de chaussures et de sacs à main, des *œilletons* ou judas de portes d'entrée, des viseurs ou *œilletons* d'armes et plusieurs objectifs pour appareils photos qui créent l'effet *œil de poisson*. De plus, on pouvait voir une grande pierre circulaire d'un moulin, dont son *cœur,* ou centre présentait un trou circulaire : *l'œillard*, qui permet l'introduction du grain entre les meules. *Mœris* connaissait déjà les objets suivants, il s'agissait des *œillères* sous toutes leurs formes : *l'œillère* ou petit verre servant à se laver *l'œil*, *l'œillère* de pirate ou *cache-œil* et les *œillères* de cheval, ces dernières étaient exposées sur une tête de cheval, de taille réelle, très impressionnante.

Il reconnu également un appareil que son père possédait dans son *œnothèque* (magasin spécialisé en vin), un *œnomètre*. A côté il vit un objet étrange, rectangulaire, nommé *œrsted*, c'était une boussole qui

Musée de la Ligature œ Musée de la Ligature œ
Musée de la Ligature œ Musée de la Ligature œ
Musée de la Ligature œ Musée de la Ligature œ
Musée de la Ligature œ Musée de la Ligature œ
Musée de la Ligature œ Musée de la Ligature œ
Musée de la Ligature œ Musée de la Ligature œ
Musée de la Ligature œ Musée de la Ligature œ
Musée de la Ligature œ Musée de la Ligature œ
Musée de la Ligature œ Musée de la Ligature œ
Musée de la Ligature œ Musée de la Ligature œ
Musée de la Ligature œ Musée de la Ligature œ
Musée de la Ligature œ Musée de la Ligature œ
Musée de la Ligature œ Musée de la Ligature œ
Musée de la Ligature œ Musée de la Ligature œ
Musée de la Ligature œ Musée de la Ligature œ
Musée de la Ligature œ Musée de la Ligature œ

portait le nom d'un scientifique danois : *Hans Christian Œrsted*. Une boussole qui possédait un métal aimanté appelé *œrstite*. *Œrstite : Acier, alliage de métal, mélange de titane et de cobalt. Magnétique. Œrsted : unité de mesure du champ magnétique [...]* – pouvait-on lire sur les informations de la boussole.

A la fin de la salle des Objets, plusieurs objets se partageaient le même nom : *œils de bœuf*, tels les judas, viseurs ou *œils de bœuf* de portes ; différents types de fenêtres, des grandes ovales et d'autres petites et circulaires. Pour les bateaux : hublots ou *œils de bœuf* et une boussole possédant une petite lentille d'augmentation. La photographie d'une friandise qui s'appelait également *œil de bœuf*, et en plus, des pierres et semences du même nom : *œil de bœuf*. Une photo de nuages, indiquant une petite formation dans le ciel, que l'on peut voir avant une tempête, également connue sous le nom de : *œil de bœuf*. Et de nombreuses horloges.

Musée de la Ligature œ Musée de la Ligature œ
sœurette bonne-sœur belle-sœur consœur sœurette
Musée de la Ligature œ Musée de la Ligature œ
sœurette bonne-sœur belle-sœur consœur sœurette
Musée de la Ligature       e de la Ligature œ
sœurette bonne-sœur belle-sœur consœur sœurette
Musée de la Lig          la Ligature œ
sœurette bonne-sœur belle-sœur consœur sœurette
Musée de la L            Ligature œ
sœurette bonne-sœur belle-sœur consœur sœurette
Musée de la               Ligature œ
sœurette bonne-sœur belle-sœur consœur sœurette
Musée de la               igature œ
sœurette bonne-sœur belle-sœur consœur sœurette
Musée de la               igature œ
sœurette bonne-sœur belle-sœur consœur sœurette
Musée de la               igature œ
sœurette bonne-sœur belle-sœur consœur sœurette
Musée de la               Ligature œ
sœurette bonne-sœur belle-sœur consœur sœurette
Musée de la L            a Ligature œ
sœurette bonne-sœur belle-sœur consœur sœurette
Musée de la Liga         e la Ligature œ
sœurette bonne-sœur belle-sœur consœur sœurette
Musée de la Ligature    e de la Ligature œ
sœurette bonne-sœur belle-sœur consœur sœurette
Musée de la Ligature œ Musée de la Ligature œ
sœurette bonne-sœur belle-sœur consœur sœurette
Musée de la Ligature œ Musée de la Ligature œ

Quelque chose de plus terminer : une formation de roches, indiquant les limites sacrées des villes romaines : *pomœrium*. Ainsi que de curieux appareils appelés *mire-œuf*, qui servent à voir si les *œufs* ont été fécondés et d'observer le développement des *fœtus*. On pouvait placer des *œufs* sur ces appareils et y voir à travers…

- Comme c'est intéressant ! … et ce n'est que la deuxième salle, mon papa sera enchanté par ce lieu… je lui dirai de venir très vite ! – pensait *Mœris*.
*Mœris* sort de la salle des Objets. De loin, il voit des mannequins vêtus de façon différente, de taille réelle… c'est la section : Famille et Professions, il s'en approche…

- Je ne peux pas le croire !... C'est ma famille !... Mon papa, celui avec le verre de vin, c'est l'*œnologue* ; ma petite *sœur* ; ma tante, la *bonne-sœur* qui est aussi la *belle-sœur* de mon père et même ma mère, ainsi je peux y indiquer le lien de parenté avec ma tante, sa *sœur*…

Musée de la Ligature œ Musée de la Ligature œ
Stœchiometrie Stœchiometrie Stœchiometrie
Musée de la Ligature œ Musée de la Ligature œ
Stœchiometrie Stœchiometrie Stœchiometrie
Musée de la Ligature œ Musée de la Ligature œ
Stœchiometrie Stœchiometrie Stœchiometrie
Musée de la Ligature œ Musée de la Ligature œ
Stœchiometrie Stœchiometrie Stœchiometrie
Musée de la Ligature œ Musée de la Ligature œ
Stœchiometrie Stœchiometrie Stœchiometrie
Musée de la Ligature œ Musée de la Ligature œ
Stœchiometrie Stœchiometrie Stœchiometrie
Musée de la Ligature œ Musée de la Ligature œ
Stœchiometrie Stœchiometrie Stœchiometrie
Musée de la Ligature œ Musée de la Ligature œ
Stœchiometrie Stœchiometrie Stœchiometrie
Musée de la Ligature œ Musée de la Ligature œ
Stœchiometrie Stœchiometrie Stœchiometrie
Musée de la Ligature œ Musée de la Ligature œ
Stœchiometrie Stœchiometrie Stœchiometrie
Musée de la Ligature œ Musée de la Ligature œ
Stœchiometrie Stœchiometrie Stœchiometrie
Musée de la Ligature œ Musée de la Ligature œ

Mon ami, *l'enfant de chœur* ; cette dame qui travaille avec mon père, sa *consœur* et même mon oncle qui avant travaillait comme *manœuvre* et qui maintenant est sans emploi, *désœuvré*. Ils y sont tous avec leurs tenues respectives et les noms qui identifient leurs professions. Et pour terminer il y a un médecin spécialisé en *Stœchiométrie* …- pensa *Mœris* très étonné.

C'était incroyable… la ressemblance était énorme, ou peut-être, s'agissait-il de la fatigue de *Mœris*… un peu confus, il décida de rentrer chez lui et qu'il poursuivrait un autre jour le parcours du musée. Il continuerait dans la prochaine salle ; celle des Animaux.

Le lendemain, au musée, *Mœris* entra dans la salle des animaux. Ils étaient tous représentés en taille réelle, certains même étaient disséqués. Il pensa qu'il n'allait pas trouver de nombreux animaux, mais il se trompait, cette salle était une des plus complètes et impressionnantes.

Musée de la Ligature œ Musée de la Ligature œ
pique-bœuf   œil de bœuf   héron garde-bœuf
Musée de la Ligature œ Musée de la Ligature œ
pique-bœuf   œil de bœuf   héron garde-bœuf
Musée de la Ligature œ Musée de la Ligature œ
pique-bœuf   œil de bœuf   héron garde-bœuf
Musée de la Ligature œ Musée de la Ligature œ
pique-bœuf   œil de bœuf   héron garde-bœuf
Musée de la Ligature œ Musée de la Ligature œ
pique-bœuf   œil de bœuf   héron garde-bœuf
Musée de la Ligature œ **BŒUF** œ
pique-bœuf   œil de bœuf   héron garde-bœuf
Musée de la Ligature œ Musée de la Ligature œ
pique-bœuf   œil de bœuf   héron garde-bœuf
Musée de la Ligature œ Musée de la Ligature œ
pique-bœuf   œil de bœuf   héron garde-bœuf
Musée de la Ligature œ Musée de la Ligature œ
pique-bœuf   œil de bœuf   héron garde-bœuf
Musée de la Ligature œ Musée de la Ligature œ
pique-bœuf   œil de bœuf   héron garde-bœuf
Musée de la Ligature œ Musée de la Ligature œ
pique-bœuf   œil de bœuf   héron garde-bœuf
Musée de la Ligature œ Musée de la Ligature œ
pique-bœuf   œil de bœuf   héron garde-bœuf
Musée de la Ligature œ Musée de la Ligature œ

Un énorme *bœuf* s'y trouvait avec tous ses outils de travail pour labourer la terre, avec son nom écrit en grand dans la partie inférieure, accompagnée de son information respective… sur lui, un petit oiseau : un *pique-bœuf* et à côté un *héron garde-bœuf* ; oiseau blanc à long cou.

- Eh bien, comme c'est impressionnant !...- dit *Mœris*.

En continuant, on pouvait découvrir l'ancêtre le plus ancien des éléphants : le *Mœritherium*, un autre animal étrange que *Mœris* n'avait jamais vu. Il vit ensuite de superbes oiseaux bleus appelés *calœnas*. Dans un grand aquarium… un énorme poisson nommé *Cœlacanthe*, on expliquait dans les fiches d'informations que c'était une reproduction, puisque ces poissons avaient déjà disparus depuis longtemps, bien qu'en réalité, on ait trouvé récemment quelques exemplaires dans les profondeurs des mers…

Musée de la Ligature œ Musée de la Ligature œ
Cœlacanthe Cœlacanthe Cœlacanthe Cœlacanthe
Musée de la Ligature œ Musée de la Ligature œ
Cœlacanthe Cœlacanthe Cœlacanthe Cœlacanthe
Musée de la Ligature œ Musée de la Ligature œ
Cœlacanthe Cœlacanthe Cœlacanthe Cœlacanthe
Musée de la Ligature œ Musée de la Ligature œ
Cœlacanthe Cœlacanthe Cœlacanthe Cœlacanthe
Musée de la Ligature œ Musée de la Ligature œ
Cœlacanthe Cœlacanthe Cœlacanthe Cœlacanthe
Musée de la Ligature œ Musée de la Ligature œ
Cœlacanthe Cœlacanthe Cœlacanthe Cœlacanthe
Musée de la Ligature œ Musée de la Ligature œ
Cœlacanthe Cœlacanthe Cœlacanthe Cœlacanthe
Musée de la Ligature œ Musée de la Ligature œ
Cœlacanthe Cœlacanthe Cœlacanthe Cœlacanthe
Musée de la Ligature œ Musée de la Ligature œ
Cœlacanthe Cœlacanthe Cœlacanthe Cœlacanthe
Musée de la Ligature œ Musée de la Ligature œ
Cœlacanthe Cœlacanthe Cœlacanthe Cœlacanthe
Musée de la Ligature œ Musée de la Ligature œ
Cœlacanthe Cœlacanthe Cœlacanthe Cœlacanthe
Musée de la Ligature œ Musée de la Ligature œ

Sur de petits écrans défilait une vidéo, où des chercheurs filmaient un *Cœlacanthe* vivant dans les profondeurs de la mer d'Indonésie. Dans le même aquarium, à l'autre extrémité, il y avait une espèce de méduse aux couleurs claires nommée *cœlentéré*… La *œuvée* qui est un poisson femelle transportant ses *œufs*, y était également. Tout en continuant le parcours, il y avait un serpent *cœlopeltis*. Un peu plus loin…

- Oh, c'est *écœurant* ! – s'exclama *Mœris*.

Dans des flacons, mouches et larves appelées *cœnomyie (coenomyia ferruginea)* et une autre : *œstre*. Les larves : *œstridé* et les *œstrus ovis*. D'autres nommées : *cœnures*, larves de *Tænia*, qui produit chez les animaux une maladie appelée cénurose. C'était sans aucun doute ce qu'il y avait de plus *écœurant*.

Plus en avant, dans un autre flacon se trouvait un beau papillon *Dianthœcia* et un autre plus petit nommé *Mœlibée*. Et aussi, plusieurs oiseaux gris aux grands yeux jaunes, aux longues pattes à trois doigts nommés :

Musée de la Ligature œ Musée de la Ligature œ
œdicnemes œdicnemes œdicnemes œdicnemes
Musée de la Ligature œ Musée de la Ligature œ
œdicnemes œdicnemes œdicnemes œdicnemes
Musée de la Ligature œ Musée de la Ligature œ
œdicnemes œdicnemes œdicnemes œdicnemes
Musée de la Ligature œ Musée de la Ligature œ
œdicnemes œdicnemes œdicnemes œdicnemes
Musée de la Ligature œ Musée de la Ligature œ
œdicnemes œdicnemes œdicnemes œdicnemes
Musée de la Ligature œ Musée de la Ligature œ
œdicnemes œdicnemes œdicnemes œdicnemes
Musée de la Ligature œ Musée de la Ligature œ
œdicnemes œdicnemes œdicnemes œdicnemes
Musée de la Ligature œ Musée de la Ligature œ
œdicnemes œdicnemes œdicnemes œdicnemes
Musée de la Ligature œ Musée de la Ligature œ
œdicnemes œdicnemes œdicnemes œdicnemes
Musée de la Ligature œ Musée de la Ligature œ
œdicnemes œdicnemes œdicnemes œdicnemes
Musée de la Ligature œ Musée de la Ligature œ
œdicnemes œdicnemes œdicnemes œdicnemes
Musée de la Ligature œ Musée de la Ligature œ
œdicnemes œdicnemes œdicnemes œdicnemes
Musée de la Ligature œ Musée de la Ligature œ

*œdicnèmes*. A côté un oiseau plus petit, une *œnanthe*. Et un autre appelé *pœcile*. Ils étaient présentés dans leurs nids, afin de rappeler que le mot *œuf,* s'écrivait avec la ligature *œ*. Une grande image d'un oiseau rouge était exposée, identifié comme : le *phœnix,* oiseau mythique doté d'une longévité et caractérisé pour sa capacité à renaître après s'être consumé sous l'effet de son propre feu. Il symbolise les cycles de la mort et de la résurrection.

A la fin de la salle des Animaux, des graphiques montraient leur cycle reproductif, avec quelques mots de plus : *œstral, œstrale, œstraux, œstrus*. En sortant vers le jardin, dans une grande cage, se trouvait un singe assis sur des branches : le *cercopithèque de l'Hœst (Cercopithecus lhœsti)* son pelage était presque tout noir, son cou blanc et ses yeux rouges. Cela surprit beaucoup *Mœris*, car il s'agissait d'un des rares animaux vivants que l'on trouvait dans ce musée…

Musée de la Ligature œ Musée de la Ligature œ
cercopitheque de l'hœst cercopitheque de l'hœst
Musée de la Ligature œ Musée de la Ligature œ
cercopitheque de l'hœst cercopitheque de l'hœst
Musée de la Ligature œ Musée de la Ligature œ
cercopitheque de l'hœst cercopitheque de l'hœst
Musée de la Ligature œ Musée de la Ligature œ
cercopitheque de l'hœst cercopitheque de l'hœst
Musée de la Ligature œ Musée de la Ligature œ
cercopitheque de l'hœst cercopitheque de l'hœst
Musée de la Ligature œ Musée de la Ligature œ
cercopitheque de l'hœst cercopitheque de l'hœst
Musée de la Ligature œ Musée de la Ligature œ
cercopitheque de l'hœst cercopitheque de l'hœst
Musée de la Ligature œ Musée de la Ligature œ
cercopitheque de l'hœst cercopitheque de l'hœst
Musée de la Ligature œ Musée de la Ligature œ
cercopitheque de l'hœst cercopitheque de l'hœst
Musée de la Ligature œ Musée de la Ligature œ
cercopitheque de l'hœst cercopitheque de l'hœst
Musée de la Ligature œ Musée de la Ligature œ
cercopitheque de l'hœst cercopitheque de l'hœst
Musée de la Ligature œ Musée de la Ligature œ

La nature, tel était l'ensemble de mots que l'on retrouvait dans le jardin…Au début du parcours, des photographies contenant le mot *cœur* : *cœur* de laitue, de chou, de melon, etc. Dans une vitrine externe étaient exposées les semences appelées *œils de bœuf*, de grandes fleurs très jaunes, également nommées *œils de bœuf*, connue dans certains pays sous le nom d'arnica. Nombreux fruits et légumes: corossol (Annona reticulata), les pommes, les cerises, le chou et les tomates; tous appelés *cœur de bœuf*.

- Je me rappelle de ces fleurs… ce sont les mêmes que j'ai eu l'occasion de voir dans les *œuvres* de l'exposition de cet artiste étranger… qui a exposé les noms de fleur avec leurs photos… et ces semences sont dans les mêmes types de vases qu'il utilisait dans ses *œuvres* —pensa *Mœris*.

Musée de la Ligature œ Musée de la Ligature œ
cœur de bœuf cœur de bœuf cœur de bœuf
Musée de la Ligature œ Musée de la Ligature œ
cœur de bœuf cœur de bœuf cœur de bœuf
Musée de la Ligature œ Musée de la Ligature œ
cœur de bœuf cœur de bœuf cœur de bœuf
Musée de la Ligature œ Musée de la Ligature œ
cœur de bœuf cœur de bœuf cœur de bœuf
Musée de la Ligature œ Musée de la Ligature œ
cœur de bœuf cœur de BŒUF cœur de bœuf
Musée de la Ligature œ Musée de la Ligature œ
cœur de bœuf cœur de bœuf cœur de bœuf
Musée de la Ligature œ Musée de la Ligature œ
cœur de bœuf cœur de bœuf cœur de bœuf
Musée de la Ligature œ Musée de la Ligature œ
cœur de bœuf cœur de bœuf cœur de bœuf
Musée de la Ligature œ Musée de la Ligature œ
cœur de bœuf cœur de bœuf cœur de bœuf
Musée de la Ligature œ Musée de la Ligature œ
cœur de bœuf cœur de bœuf cœur de bœuf
Musée de la Ligature œ Musée de la Ligature œ
cœur de bœuf cœur de bœuf cœur de bœuf
Musée de la Ligature œ Musée de la Ligature œ

Les fleurs *œils de bœuf* étaient semées dans le jardin et, le plus impressionnant était le nombre *d'œillets* de couleurs différentes. L'arôme était incomparable : des *œillets* partout, avec leurs bourgeons et *œilletons*.

*Mœris*, continua le parcours.

- Et çà… qu'est-ce que c'est ?... –se demanda-t-il. Il s'agissait d'une petite lagune en forme de *cœur*… *Mœris*, à l'instant, ne trouve aucune pancarte explicative ; mais il avance un peu et lit une information : *œnanthe : plante herbacée aquatique, lisse et vénéneuse [...]*

*Mœris* continue à marcher dans le jardin… Il trouve des plantes à fleurs couleur fuchsia identifiées comme appartenant à la famille des *œnotheras ou œnothère*. D'autres fleurs encore plus rouges et plus belles : les *gœthées*. On pouvait également y observer une grande quantité de petits et grands palmiers, ces palmiers communs qu'il y a un peu partout, identifiés comme : *phœnix*, de plusieurs types.

Musée de la Ligature œ Musée de la Ligature œ
œillets œillets œillets œnanthe œillets œillets œillets
Musée de la Ligature œ Musée de la Ligature œ
œillets œillets œillets œnanthe œillets œillets œillets
Musée de la Ligature œ Musée de la Ligature œ
œillets œillets œillets œnanthe œillets œillets œillets
Musée de la Ligature œ Musée de la Ligature œ
œillets œillets œillets œnanthe œillets œillets œillets
Musée de la Ligature œ Musée de la Ligature œ
œillets œillets œillets œnanthe œillets œillets œillets
Musée de la Ligature œ Musée de la Ligature œ
œillets œillets œillets œnanthe œillets œillets œillets
Musée de la Ligature œ Musée de la Ligature œ
œillets œillets œillets œnanthe œillets œillets œillets
Musée de la Ligature œ Musée de la Ligature œ
œillets œillets œillets œnanthe œillets œillets œillets
Musée de la Ligature œ Musée de la Ligature œ
œillets œillets œillets œnanthe œillets œillets œillets
Musée de la Ligature œ Musée de la Ligature œ
œillets œillets œillets œnanthe œillets œillets œillets
Musée de la Ligature œ Musée de la Ligature œ
œillets œillets œillets œnanthe œillets œillets œillets
Musée de la Ligature œ Musée de la Ligature œ
œillets œillets œillets œnanthe œillets œillets œillets
Musée de la Ligature œ Musée de la Ligature œ
œillets œillets œillets œnanthe œillets œillets œillets
Musée de la Ligature œ Musée de la Ligature œ

Le jardin se terminait, mais la section de la Nature continuait…

Dans une vitrine, les photos d'une plante appelée *œillette,* aussi connue sous le nom de pavot, semences et flacons d'huile extraits de cette plante ; *l'huile d'œillette,* sous ses deux formes : comestible et à usage artistique. *Mœris* continua à lire les informations concernant cette plante, celles-ci expliquaient ce que montraient les photos, qu'elle n'était pas plantée car elle était illégale, puisqu'on pouvait en extraire une drogue : l'héroïne. Il retourne voir le jardin et remarque un tas de terre au loin qu'il n'avait pas vu. Il s'en approche… et voit qu'il s'agit d'un tas de sédiments géologiques qui lui montre aussi un nouveau mot : *lœss.* Il lit les informations attentivement et continue son parcours.

- Eh bien, les choses qui s'écrivent avec la ligature œ, se retrouvent un peu partout… -pensa *Mœris*.

Musée de la Ligature œ Musée de la Ligature œ
lœss lœss lœss lœss lœss lœss lœss lœss lœss
Musée de la Ligature œ Musée de la Ligature œ
lœss lœss lœss lœss lœss lœss lœss lœss lœss
Musée de la Ligature œ Musée de la Ligature œ
lœss lœss lœss lœss lœss lœss lœss lœss lœss
Musée de la Ligature œ Musée de la Ligature œ
lœss lœss lœss lœss lœss lœss lœss lœss lœss
Musée de la Ligature œ Musée de la Ligature œ
lœss lœss lœss lœss lœss lœss lœss lœss lœss
Musée de la Ligature œ Musée de la Ligature œ
lœss lœss lœss lœss lœss lœss lœss lœss lœss
Musée de la Ligature œ Musée de la Ligature œ
lœss lœss lœss lœss lœss lœss lœss lœss lœss
Musée de la Ligature œ Musée de la Ligature œ
lœss lœss lœss lœss lœss lœss lœss lœss lœss
Musée de la Ligature œ Musée de la Ligature œ
lœss lœss lœss lœss lœss lœss lœss lœss lœss
Musée de la Ligature œ Musée de la Ligature œ
lœss lœss lœss lœss lœss lœss lœss lœss lœss
Musée de la Ligature œ Musée de la Ligature œ
lœss lœss lœss lœss lœss lœss lœss lœss lœss
Musée de la Ligature œ Musée de la Ligature œ
lœss lœss lœss lœss lœss lœss lœss lœss lœss
Musée de la Ligature œ Musée de la Ligature œ

*Mœris* entre à nouveau dans la zone Nature et remarque à présent d'énormes photographies… un grand paysage avec des nuages et des graphiques expliquant ce qu'est l'effet de *fœhn* : un vent chaud et sec qui souffle, parfois, en haut des montagnes, curieusement il s'agit également du synonyme du sèche-cheveux *fœhn* (français de Suisse)… Une autre photographie montrait l'Espace, avec de nombreuses étoiles représentant la nébuleuse appelée : *œil de chat*. Et là, *Mœris* trouva le nom de sa *sœurette*, qui faisait référence à un astéroïde : *Clœlia : astéroïde numéro 661, découvert par Metcalf en février 1908.*

*Mœris* devait parcourir encore d'autres salles ; mais il était obligé de s'en aller… et reviendrait un autre jour.

- As-tu pris la liste des mots en sortant de chaque salle ? –demanda le surveillant du musée à *Mœris*.

- Oui, je les ai ici, je reviendrai plus tard avec mon père pour terminer le parcours, Monsieur –dit *Mœris*.

Musée de la Ligature œ Musée de la Ligature œ
Clœlia Clœlia Clœlia Clœlia Clœlia Clœlia Clœlia
Musée de la Ligature œ Musée de la Ligature œ
Clœlia Clœlia Clœlia Clœlia Clœlia Clœlia Clœlia
Musée de la Ligature œ Musée de la Ligature œ
Clœlia Clœlia Clœlia Clœlia Clœlia Clœlia Clœlia
Musée de la Ligature œ Musée de la Ligature œ
Clœlia Clœlia Clœlia Clœlia Clœlia Clœlia Clœlia
Musée de la Ligature œ Musée de la Ligature œ
Clœlia Clœlia Clœlia Clœlia Clœlia Clœlia Clœlia
Musée de la Ligature œ Musée de la Ligature œ
Clœlia Clœlia Clœlia Clœlia Clœlia Clœlia Clœlia
Musée de la Ligature œ Musée de la Ligature œ
Clœlia Clœlia Clœlia Clœlia Clœlia Clœlia Clœlia
Musée de la Ligature œ Musée de la Ligature œ
Clœlia Clœlia Clœlia Clœlia Clœlia Clœlia Clœlia
Musée de la Ligature œ Musée de la Ligature œ
Clœlia Clœlia Clœlia Clœlia Clœlia Clœlia Clœlia
Musée de la Ligature œ Musée de la Ligature œ
Clœlia Clœlia Clœlia Clœlia Clœlia Clœlia Clœlia
Musée de la Ligature œ Musée de la Ligature œ
Clœlia Clœlia Clœlia Clœlia Clœlia Clœlia Clœlia
Musée de la Ligature œ Musée de la Ligature œ

Avant de sortir du musée, *Mœris* se demanda…

- La musique de fond s'entend de plus en plus… elle est présente dans toutes les salles, a-t-elle un lien avec la ligature œ ?... –demanda *Mœris* au vigilant.

- Quand tu reviendras et que tu termineras le parcours, tu découvriras la réponse –lui dit le vigilant. *Mœris* arrive chez lui…

- As-tu déjà terminé de rassembler les mots que tu as vu au musée, *Mœris* ? –demanda son père.

- En vérité, non mais… Pourrais-tu m'accompagner quand j'y retournerai à nouveau ? –demanda *Mœris*.

- Bien sûr, nous pouvons y aller demain matin ! –lui répondit le père, en devinant qu'il voulait continuer le parcours le plus vite possible…

Le lendemain, très tôt au matin, *Mœris* et son père se trouvaient déjà devant les portes du Musée de la Ligature œ. Il revit à nouveau, ce grand chien noir à l'entrée ; cette fois, il découvrit une pancarte au-dessus

Musée de la Ligature œ Musée de la Ligature œ
fœtus fœtaux fœtus fœtaux fœtus fœtaux fœtus
Musée de la Ligature œ Musée de la Ligature œ
fœtus fœtaux fœtus fœtaux fœtus fœtaux fœtus
Musée de la Ligature œ Musée de la Ligature œ
fœtus fœtaux fœtus fœtaux fœtus fœtaux fœtus
Musée de la Ligature œ Musée de la Ligature œ
fœtus fœtaux fœtus fœtaux fœtus fœtaux fœtus
Musée de la Ligature œ Musée de la Ligature œ
fœtus fœtaux fœtus fœtaux fœtus fœtaux fœtus
Musée de la Ligature œ Musée de la Ligature œ
fœtus fœtaux fœtus fœtaux fœtus fœtaux fœtus
Musée de la Ligature œ Musée de la Ligature œ
fœtus fœtaux fœtus fœtaux fœtus fœtaux fœtus
Musée de la Ligature œ Musée de la Ligature œ
fœtus fœtaux fœtus fœtaux fœtus fœtaux fœtus
Musée de la Ligature œ Musée de la Ligature œ
fœtus fœtaux fœtus fœtaux fœtus fœtaux fœtus
Musée de la Ligature œ Musée de la Ligature œ
fœtus fœtaux fœtus fœtaux fœtus fœtaux fœtus
Musée de la Ligature œ Musée de la Ligature œ

de sa niche : Berger Belge : *Grœnendael*, il se rendit compte qu'il s'agissait d'un autre animal vivant que le musée présentait…

En entrant, *Mœris* montra la dernière section de la salle Nature à son père, pour y voir le nom de sa *sœurette Clœlia* et ensuite, ils entrèrent dans la salle Corps et Emotions. Dans celle-ci, le premier mot présenté était *cœlome*, la localisation de ces petits vers de terre était indiquée sur un graphique ; d'autres présentaient leur présence dans le corps humain. Ce dernier schéma indiquait où trouver *l'œil, le cœur, l'œsophage* et la première partie du gros intestin le *cæcum*.

Par la suite, ils purent voir quelque chose de très particulier et impressionnant : des flacons fermés hermétiquement qui contenaient plusieurs *fœtus* et des images de positions *fœtales*.

Un appareil pour examiner *l'œsophage* : *l'œsophagoscope* ; est un tube optique qui s'introduit à l'intérieur du corps et qui permet de pratiquer une

Musée de la Ligature œ Musée de la Ligature œ.
asa-fœtida asa-fœtida asa-fœtida asa-fœtida asa-fœtida
Musée de la Ligature œ Musée de la Ligature œ.
asa-fœtida asa-fœtida asa-fœtida asa-fœtida asa-fœtida
Musée de la Ligature œ Musée de la Ligature œ.
asa-fœtida asa-fœtida asa-fœtida asa-fœtida asa-fœtida
Musée de la Ligature œ Musée de la Ligature œ.
asa-fœtida asa-fœtida asa-fœtida asa-fœtida asa-fœtida
Musée de la Ligature œ Musée de la Ligature œ.
asa-fœtida asa-fœtida asa-fœtida asa-fœtida asa-fœtida
Musée de la Ligature œ Musée de la Ligature œ.
asa-fœtida asa-fœtida asa-fœtida asa-fœtida asa-fœtida
Musée de la Ligature œ Musée de la Ligature œ.
asa-fœtida asa-fœtida asa-fœtida asa-fœtida asa-fœtida
Musée de la Ligature œ Musée de la Ligature œ.
asa-fœtida asa-fœtida asa-fœtida asa-fœtida asa-fœtida
Musée de la Ligature œ Musée de la Ligature œ.
asa-fœtida asa-fœtida asa-fœtida asa-fœtida asa-fœtida
Musée de la Ligature œ Musée de la Ligature œ.
asa-fœtida asa-fœtida asa-fœtida asa-fœtida asa-fœtida
Musée de la Ligature œ Musée de la Ligature œ.
asa-fœtida asa-fœtida asa-fœtida asa-fœtida asa-fœtida
Musée de la Ligature œ Musée de la Ligature œ.
asa-fœtida asa-fœtida asa-fœtida asa-fœtida asa-fœtida
Musée de la Ligature œ Musée de la Ligature œ.
asa-fœtida asa-fœtida asa-fœtida asa-fœtida asa-fœtida
Musée de la Ligature œ Musée de la Ligature œ

*cœlioscopie*, des images prises avec cet appareil y étaient exposées. De nombreuses informations d'interventions chirurgicales utilisant cet appareil dans divers cas y étaient présentées. On y voyait aussi des images du corps humain présentant des *œdèmes* oculaires, cérébraux, pulmonaires et cutanés, mais *Mœris* et son père ne voulaient pas les voir… ils partirent de là. *Mœris*, vit de loin un petit flacon ayant un bouchon mobil, on pouvait y sentir un échantillon d'*asa-fœtida*. En s'approchant…

- Beurk ! Que c'est *écœurant* – dit *Mœris*, en s'en allant, car la mauvaise odeur lui provoqua la nausée et un léger *haut-le-cœur* à l'estomac…

- *Asa-fœtida*, sensation désagréable qui affecte l'*œsophage*. Et comme c'est écrit ici… –le père de *Mœris* continuait à lire –cela oblige constamment le malade à avaler sa salive.

- Regarde, papa !... –dit *Mœris*, se rappelant la maladie dont sa mère avait souffert. *Cœliaque*, pouvait-

Musée de la Ligature œ Musée de la Ligature œ
cœnesthésie cœnesthésie cœnesthésie cœnesthésie
Musée de la Ligature œ Musée de la Ligature œ
cœnesthésie cœnesthésie cœnesthésie cœnesthésie
Musée de la Ligature œ Musée de la Ligature œ
cœnesthésie cœnesthésie cœnesthésie cœnesthésie
Musée de la Ligature œ Musée de la Ligature œ
cœnesthésie cœnesthésie cœnesthésie cœnesthésie
Musée de la Ligature œ Musée de la Ligature œ
cœnesthésie cœnesthésie cœnesthésie cœnesthésie
Musée de la Ligature œ Musée de la Ligature œ
cœnesthésie cœnesthésie cœnesthésie cœnesthésie
Musée de la Ligature œ Musée de la Ligature œ
cœnesthésie cœnesthésie cœnesthésie cœnesthésie
Musée de la Ligature œ Musée de la Ligature œ
cœnesthésie cœnesthésie cœnesthésie cœnesthésie
Musée de la Ligature œ Musée de la Ligature œ
cœnesthésie cœnesthésie cœnesthésie cœnesthésie
Musée de la Ligature œ Musée de la Ligature œ
cœnesthésie cœnesthésie cœnesthésie cœnesthésie
Musée de la Ligature œ Musée de la Ligature œ
cœnesthésie cœnesthésie cœnesthésie cœnesthésie
Musée de la Ligature œ Musée de la Ligature œ
cœnesthésie cœnesthésie cœnesthésie cœnesthésie
Musée de la Ligature œ Musée de la Ligature œ

on lire à la suite, ainsi que toute l'information s'y référant et quelques recommandations pour son traitement. A la suite, on découvrait des radiographies qui présentaient une obstruction intestinale connue sous le nom de : *Volvulus du cæcum* ; et la région *iléo-cæcale*.

*L'œnilisme* ou présence d'alcool dans le sang, dû à une ingestion excessive de vin, était présentée à la fin de la salle du Corps. On y trouvait aussi un grand appareil à rayons x, ainsi que de nombreuses radiographies du corps, rappelant l'inventeur des rayons x : *Wilhelm Conrad Rœntgen*.

En sortant de la salle Corps et Emotions, se trouvait le mot : *cænesthésie* : sentiment vague et généralisée que nous avons de notre être, qui résulte des sensations internes indépendamment du concours des sens. Pour terminer, des illustrations humoristiques présentaient des *cœurs,* exprimant : émotion, amour et passion. D'autres *cœurs* étaient reliés au mot : *écœurement*,

chef d'œuvre, hors d'œuvre, trompe-l'œil, huile d'œillete
Musée de la Ligature œ Musée de la Ligature œ
Mu                                              œ
Mu        de la Ligature œ Musée de la Liga     œ
Mu        de la Ligature œ Musée de la Liga     œ
Mu        de la Ligature œ Musée de la Liga     œ
Mus       de la Ligature œ Musée de la Liga     œ
Mu        de la Ligature œ Musée de la Liga     œ
M         de la Ligature **Œ** usée de la Liga  e
Mu        de la Ligature œ Musée de la Liga     œ
Mu        de la Ligature œ Musée de la Liga     œ
Mu        de la Ligature œ Musée de la Liga     œ
Mu        de la Ligature œ Musée de la Liga     œ
Mu        de la Ligature œ Musée de la Liga     œ
Mus       de la Ligature œ Musée de la Liga     œ
Musée de la Ligature œ Musée de la Ligature œ
Musée de la Ligature œ Musée de la Ligature œ
chef d'œuvre, hors d'œuvre, trompe-l'œil, huile d'œillete

auquel correspondait plusieurs situations et émotions. Un autre *cœur* représentait la *rancœur*, démontrant des sentiments et expressions de dégoût et la façon d'agir à *contrecœur*.

Ensuite, venait la salle de la Connaissance et du Savoir, qui se divisait en sections en fonction des zones de connaissance.

Ainsi, dans la zone qui correspondait à l'Art, on pouvait trouver les mots : *œuvre, chef d'œuvre, œuvre musicale, hors d'œuvre* ; *trompe-œil* : effet trompeur, et un coffret de peinture à l'*huile d'œillette*.

Dans la zone Religion, on y voyait les mots : *bonne-sœur, chœur, enfant de chœur, Sacré-Cœur* et l'explication concernant le terme *œcuménique*.

Dans la section scientifique se trouvait un petit laboratoire, où l'on montrait les *œstrogènes*; y étaient présentées également les relations chimiques propres à la *Stœchiométrie*, et l'unité de mesure atomique de

Musée de la Ligature œ Musée de la Ligature œ
œnologie: œn(o), œnantique, œnilisme, œnotheque
Musée de la Ligature œ Musée de la Ligature œ
œnologie: œn(o), œnantique, œnilisme, œnotheque
Musée de la Ligature œ Musée de la Ligature œ
œnologie: œn(o), œnantique, œnilisme, œnotheque
Musée de la Ligature œ Musée de la Ligature œ
œnologie: œn(o), œnantique, œnilisme, œnotheque
Musée de la Ligature œ Musée de la Ligature œ
œnologie: œn(o), œnantique, œnilisme, œnotheque
Musée de la Ligature œ Musée de la Ligature œ
œnologie: œn(o), œnantique, œnilisme, œnotheque
Musée de la Ligature œ Musée de la Ligature œ
œnologie: œn(o), œnantique, œnilisme, œnotheque
Musée de la Ligature œ Musée de la Ligature œ
œnologie: œn(o), œnantique, œnilisme, œnotheque
Musée de la Ligature œ Musée de la Ligature œ
œnologie: œn(o), œnantique, œnilisme, œnotheque
Musée de la Ligature œ Musée de la Ligature œ
œnologie: œn(o), œnantique, œnilisme, œnotheque
Musée de la Ligature œ Musée de la Ligature œ
œnologie: œn(o), œnantique, œnilisme, œnotheque
Musée de la Ligature œ Musée de la Ligature œ

*l'angstræm*. On y trouvait aussi, *l'homœopathie*, mot allemand introduit par Samuel Hahnemann.

La sociologie expliquait les termes : *œkoumène* qui désigne les terres habitables et *synœcisme* : qui signifie un regroupement de villages ou de villes sous une même administration…

- Regarde, papa, c'est *l'œnologie* ! –s'exclama *Mœris* en regardant partout.

De grands tonneaux de vin, bouteilles, différents types de coupes, photos des grands celiers, livres et photos d'*œnologues* degustant le vin, appareils de mesure et mots faisant référence à *l'œnologie* : *œn(o)*, *œnanthique*, *œnilisme*, *œnothèque*. Des récipients de couleurs et matériaux différents : *œnochoé*. Le père de *Mœris* lui expliquait l'utilisation de ces objets… Et pour conclure cette salle, la section de cuisine avait de nombreuses recettes *rœsti*: Tortilla de pommes de terre de cuisine traditionnelle suisse.

Musée de la Ligature œ Musée de la Ligature œ
Œdipe Roi, Thouthmosis III (Mœris) Œdipe Roi
Musée de la Ligature œ Musée de la Ligature œ
Œdipe Roi, Thouthmosis III (Mœris) Œdipe Roi
Musée de la Ligature œ Musée de la Ligature œ
Œdipe Roi, Thouthmosis III (Mœris) Œdipe Roi
Musée de la Ligature œ Musée de la Ligature œ
Œdipe Roi, Thouthmosis III (Mœris) Œdipe Roi
Musée de la Ligature œ Musée de la Ligature œ
Œdipe Roi, Thouthmosis III (Mœris) Œdipe Roi
Musée de la Ligature œ Musée de la Ligature œ
Œdipe Roi, Thouthmosis III (Mœris) Œdipe Roi
Musée de la Ligature œ Musée de la Ligature œ
Œdipe Roi, Thouthmosis III (Mœris) Œdipe Roi
Musée de la Ligature œ Musée de la Ligature œ
Œdipe Roi, Thouthmosis III (Mœris) Œdipe Roi
Musée de la Ligature œ Musée de la Ligature œ
Œdipe Roi, Thouthmosis III (Mœris) Œdipe Roi
Musée de la Ligature œ Musée de la Ligature œ
Œdipe Roi, Thouthmosis III (Mœris) Œdipe Roi
Musée de la Ligature œ Musée de la Ligature œ

Personnages célèbres, c'était une des dernières salles du parcours, dès l'entrée on apercevait un des rois de l'Ancienne Egypte, le roi Thouthmosis III (*Mœris*). Cet en son honneur que fut baptisé le lac *Mœris*…

Le fait d'être passé de *l'œnologie* aux personnages célèbres et de se trouver en présence du Roi *Mœris*, fut une expérience, à laquelle père et fils purent s'identifier, mettant en évidence l'affection que *Mœris* avait pour son père… ce fut comme si ces salles étaient là rien que pour eux.

D'autres personnages pouvaient être observés dans cette salle ; beaucoup d'informations concernant le *Roi Œdipe*, cette tragédie grecque pouvait être lue et vue sur une petite vidéo. *Clœlia*, la vierge romaine, on pouvait y lire son histoire et *Mœris* se rappela de sa *sœurette*.

De nombreux autres personnages célèbres remplissaient la salle ; un général français : *Marie Pierre Kœnig*. Des scientifiques tels que : *Wilhelm Conrad Rœntgen* l'inventeur des rayons x ; *Hans Christian Œrsted* qui enquêta sur les effets de l'électromagnétisme et *Emmy Nœther*, éminente mathématicienne, entre autres. Philosophes et intellectuels comme : *Paul Ricœur* dont une grande variété de libres était exposée. De nombreuses illustrations et bandes déssinées de *Mœbius*. Des musiciens comme : *Charles Kœchlin*, un grand compositeur de musique classique, cette dernière servait de musique d'ambiance dans le musée…

- Papa, c'est cette musique-là dont je te parlais et que l'on entend toujours dans le musée… - disait *Mœris* à son père, en terminant le parcours…

- Regarde, *Mœris*… c'est l'artiste qui a donné quelques-unes de ces *œuvres* au musée – lui fit remarquer son père.

JAR JAR JAR JAR JAR JAR JAR JAR JAR JAR JAR
Musée de la Ligature œ Musée de la Ligature œ

L'artiste qui signait ses *œuvres* par JAR (flacon en anglais) se trouve au Musée de la Ligature œ, faisant dons de quelques *œuvres*, et converse avec *Mœris*…

-…Tu verras, c'est avec beaucoup d'efforts et l'aide de nombreuses personnes que j'ai pu créé le Dictionnaire Illustré de la Ligature œ. De plus, Le Musée de la Ligature œ est mon grand projet. C'est une obligation, la ligature œ, est plus qu'un thème pour moi ; c'est ma motivation pour créer, et faisant partie de mes recherches je dois rassembler des informations, tout cela est nécessaire pour la création de mon *œuvre*…

- dit l'artiste à *Mœris*.

*Mœris* demande à l'artiste…

- Comment avez-vous eu l'idée de faire un musée pour les mots possédant la ligature œ ? Pourquoi un musée ? –demanda-t-il.

- Je vais d'abord te demander quelque chose… Pourquoi ces mots t'intéressent-ils ?

JAR Mœris JAR Mœris JAR Mœris JAR Mœris JAR
Musée de la Ligature œ Musée de la Ligature œ
JAR Mœris JAR Mœris JAR Mœris JAR Mœris JAR
Musée de la Ligature œ Musée de la Ligature œ
JAR Mœris JAR Mœris JAR Mœris JAR Mœris JAR
Musée de la Ligature œ Musée de la Ligature œ
JAR Mœris JAR Mœris JAR Mœris JAR Mœris JAR
Musée de la Ligature œ Musée de la Ligature œ
JAR Mœris JAR Mœris JAR Mœris JAR Mœris JAR
Musée de la Ligature œ Musée de la Ligature œ
JAR Mœris JAR Mœris JAR Mœris JAR Mœris JAR
Musée de la Ligature œ Musée de la Ligature œ
JAR Mœris JAR Mœris JAR Mœris JAR Mœris JAR
Musée de la Ligature œ Musée de la Ligature œ
JAR Mœris JAR Mœris JAR Mœris JAR Mœris JAR
Musée de la Ligature œ Musée de la Ligature œ
JAR Mœris JAR Mœris JAR Mœris JAR Mœris JAR
Musée de la Ligature œ Musée de la Ligature œ
JAR Mœris JAR Mœris JAR Mœris JAR Mœris JAR
Musée de la Ligature œ Musée de la Ligature œ
JAR Mœris JAR Mœris JAR Mœris JAR Mœris JAR
Musée de la Ligature œ Musée de la Ligature œ
JAR Mœris JAR Mœris JAR Mœris JAR Mœris JAR
Musée de la Ligature œ Musée de la Ligature œ
JAR Mœris JAR Mœris JAR Mœris JAR Mœris JAR
Musée de la Ligature œ Musée de la Ligature œ
JAR Mœris JAR Mœris JAR Mœris JAR Mœris JAR
Musée de la Ligature œ Musée de la Ligature œ
JAR Mœris JAR Mœris JAR Mœris JAR Mœris JAR
Musée de la Ligature œ Musée de la Ligature œ
JAR Mœris JAR Mœris JAR Mœris JAR Mœris JAR
Musée de la Ligature œ Musée de la Ligature œ
JAR Mœris JAR Mœris JAR Mœris JAR Mœris JAR

- Je me suis toujours demandé pourquoi cette lettre était-elle présente dans mon nom : *Mœris*…, je l'écrivais souvent avec le « o » et le « e » séparés… - expliqua-t-il.

- Très bien… et maintenant… Comment vas-tu écrire ton nom ?...- demanda l'artiste.

- Eh bien, je pense que maintenant je ferai beaucoup plus attention, écrire mon nom avec la ligature œ – répondit *Mœris*.

- Bien, très bien !! C'est pour cette raison que ce musée s'est créé – dit l'artiste.

- Je ne comprends pas… -dit *Mœris*, un peu confus.

- La raison principale pour laquelle s'est créé ce musée est pour inciter ceux qui le visitent, à employer ces mots, et qu'ils soient plus attentifs à utiliser la ligature œ, dans les mots qui la nécessitent ; au plus on l'utilisera, au plus elle restera et existera dans la conscience de chacun, cela ne sera pas seulement des pièces d'un musée…-dit l'artiste.

Musée de la Ligature œ Musée de la Ligature œ
Cœlacanthe Cœlacanthe Cœlacanthe Cœlacanthe
Musée de la Ligature œ Musée de la Ligature œ
Cœlacanthe Cœlacanthe Cœlacanthe Cœlacanthe
Musée de la Ligature œ Musée de la Ligature œ
Cœlacanthe Cœlacanthe Cœlacanthe Cœlacanthe
Musée de la Ligature œ Musée de la Ligature œ
Cœlacanthe Cœlacanthe Cœlacanthe Cœlacanthe
Musée de la Ligature œ Musée de la Ligature œ
Cœlacanthe Cœlacanthe Cœlacanthe Cœlacanthe
Musée de la Ligature œ Musée de la Ligature œ
Cœlacanthe Cœlacanthe Cœlacanthe Cœlacanthe
Musée de la Ligature œ Musée de la Ligature œ
Cœlacanthe Cœlacanthe Cœlacanthe Cœlacanthe
Musée de la Ligature œ Musée de la Ligature œ
Cœlacanthe Cœlacanthe Cœlacanthe Cœlacanthe
Musée de la Ligature œ Musée de la Ligature œ
Cœlacanthe Cœlacanthe Cœlacanthe Cœlacanthe
Musée de la Ligature œ Musée de la Ligature œ
Cœlacanthe Cœlacanthe Cœlacanthe Cœlacanthe
Musée de la Ligature œ Musée de la Ligature œ
Cœlacanthe Cœlacanthe Cœlacanthe Cœlacanthe
Musée de la Ligature œ Musée de la Ligature œ

- Oui, je comprends… mais…Et que faire avec les mots qui ne s'utilisent plus ? Les noms d'animaux qui ont disparu comme le poisson, par exemple. –demanda *Mœris*.

- Le *Cœlacanthe ?* –demanda l'artiste.

- Oui, celui-là…. Et les autres animaux, ou plantes qui n'existent plus – répliqua *Mœris*, intéressé.

- C'est dans ce cas, que le musée sert à maintenir ces mots vivants, à réveiller les consciences, à faire un appel au respect et à la conservation. Pour ma part, en tant qu'artiste plastique, j'inclus ces mots avec la ligature *œ* dans mes *œuvres*…pour s'en rappeler, de plus, tout cela sert à maintenir vivante la ligature *œ*… pour continuer à l'utiliser…, la ligature *œ*, est aussi pour moi une métaphore de la réduction de l'espace… On dirait que le « o » et le « e » se disputent l'espace qu'ils occupent, le vois-tu ? – répondit l'artiste en montrant une de ses *œuvres* –.

Musée de la Ligature œ Musée de la Ligature œ
Musée de la Ligature œ Musée de la Ligature œ
Musée de la Ligature œ Musée de la Ligature œ
Musée de la Ligature œ Musée de la Ligature œ
Musée de la Ligature œ Musée de la Ligature œ
Musée de la Ligature œ Musée de la Ligature œ
Musée de la Ligature œ Musée de la Ligature œ
Musée de la Ligature œ Musée de la Ligature œ
Musée de la Ligature œ Musée de la Ligature œ
Musée de la Ligature œ Musée de la Ligature œ
Musée de la Ligature œ Musée de la Ligature œ
Musée de la Ligature œ Musée de la Ligature œ
Musée de la Ligature œ Musée de la Ligature œ
Musée de la Ligature œ Musée de la Ligature œ
Musée de la Ligature œ Musée de la Ligature œ

*ruban de mœbius ruban de mœbius ruban de mœbius* (repeated background)

Le titre de cette *œuvre* est : « *Le ruban de Mœbius* », cette bande curieuse est très connue, en tant que symbole de l'industrie du recyclage et représente aussi l'infini… - et l'artiste continua de converser avec *Mœris*.

*Mœris*, continua à parler avec l'artiste au musée de la Ligature *œ* et, à visiter les salles du musée, de plus, il consultait Internet dans les salles du musée virtuel. *Mœris* devint un défenseur de l'utilisation et de la présence de la ligature *œ* afin de la maintenir vivante parmi nous… A présent, il fait toujours attention, il écrit et vous rappelle à tous que :

- *Mœris*, s'écrit avec la ligature *œ*, s'il vous plaît…

Fin.

Texte et illustrations: Jorge A. Rodríguez (JAR)
© 2015 Jorge A. Rodríguez (JAR) Tous les droits sont réservés.
ISBN-13: 978-1519337184
ISBN-10: 1519337183
Email: jarrodriguezve@gmail.com
Facebook: Jorge A. Rodriguez Jar
Twitter: @jar_rodriguez
http://www.amazon.com/Jorge-Rodriguez/e/B00TCP6436

Auteur de autres contes:

« MŒRIS ET LE DICTIONNAIRE ILLUSTRÉ DE LA LIGATURE Œ » (2007) et Maintenant, nous avons: « MŒRIS AU MUSÉE DE LA LIGATURE Œ » (2015).

www.ingramcontent.com/pod-product-compliance
Lightning Source LLC
Chambersburg PA
CBHW051044180526
45172CB00002B/518